Taller de fotografía en Cuevas

Javier Pérez Santos

www.bajolagua.es

ISBN: 978-1-291-76774-2

2014

FOTOGRAFÍA EN CUEVAS

Introducción

EQUIPO (sin miedo a las cámaras réflex)

1. Cámara
2. Objetivos
3. El diafragma y el obturador
4. Sensibilidad de la "película" o ISO
5. Baterías
6. Filtros
7. El trípode
8. El Flash

ASPECTOS TÉCNICOS (ajustes de cámara)

9. El número guía
10. Enfoque
11. Profundidad de campo
12. ¿RAW o JPEG?
13. Balance de blancos
14. El histograma

EN LA CUEVA (como obtener buenos resultados)

15. Iluminando con carburo
16. Iluminando con Flashes
17. Mezclando diferentes tipos de luces
18. Mezclando fotografías
19. Cámaras compactas
20. Protección de la cámara

Glosario

- *Hiperfocal*
- Diafragma o números *f*
- SISTEMA TTL
- Referencia de Imágenes

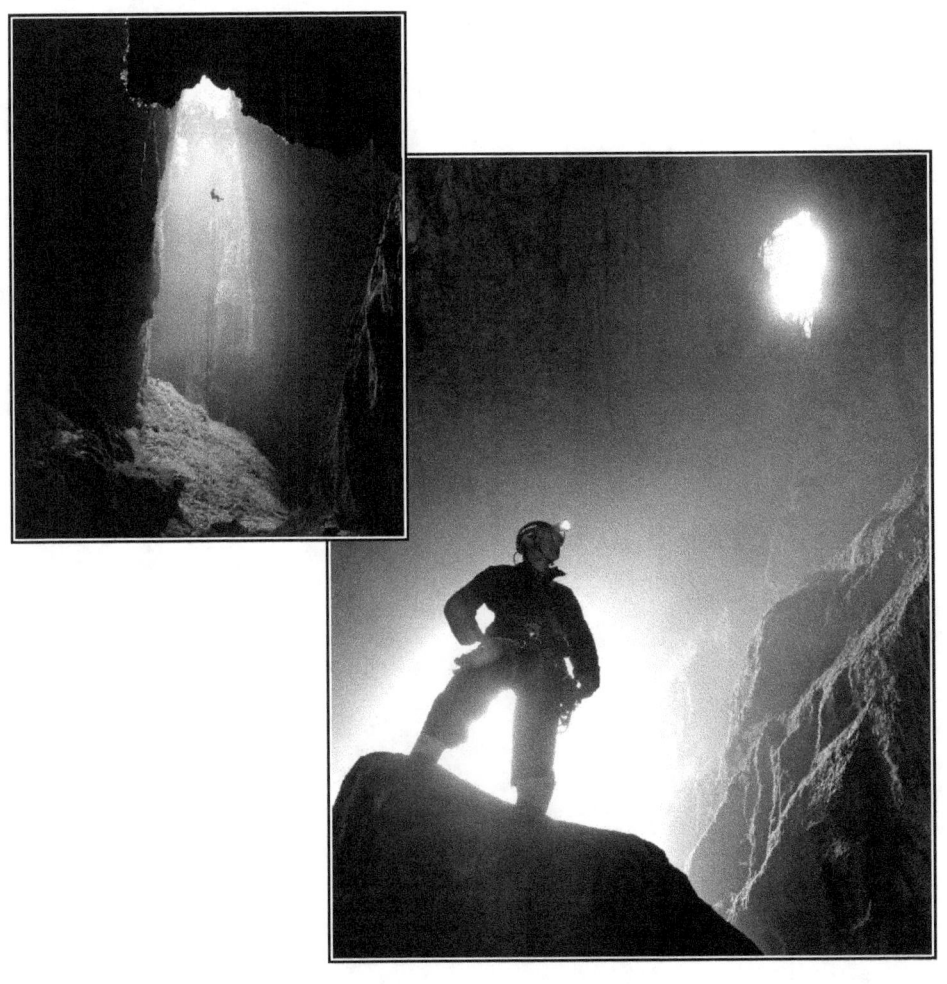

Fotografía en cuevas

Introducción

Fotografiar cuevas es un reto importante, no sólo por el hecho de hacer fotos decentes, sino porque el lugar al que nos dirigimos no tiene ningún tipo de luz y **debemos llevar toda la luz que necesitamos**.

Cuando pensamos en iluminar una cueva tenemos muchas opciones. Podemos hacerlo con carburos, con flashes, linternas potentes, focos de leds... Podemos hacer una sola exposición, o varias cambiando las luces de lugar y posteriormente mezclarlas con programas de edición. Podemos hacer una exposición larga e iluminar la cueva mientras caminamos. Hay muchas posibilidades.

Lo que voy a intentar explicar, es como hacer fotografías en cuevas, al menos como yo las hago, el material que vamos a necesitar y algunos conceptos generales de fotografía. El conocimiento de la cámara es imprescindible para sacarle el máximo partido posible. Explicaremos los ajustes imprescindibles para empezar a sacar buenos resultados y conoceremos todos los controles de una cámara réflex estándar.

Vamos a hablar de equipo normal, que, o es barato o podemos tener en casa, no necesitamos usar equipos ni flashes profesionales para obtener un gran resultado.

EQUIPO

1.- Cámara

Podemos usar cualquier cámara, sólo tenemos que adaptar el material del que dispongamos a la técnica que vayamos a usar. Cuanto mejor sea la cámara, mejor debería ser el resultado.

Recomiendo una réflex digital con controles manuales de apertura y velocidad de obturación (o tiempo de exposición). *(El nombre REFLEX se debe a que la visión de lo que se va a fotografiar se proporciona a través del objetivo, de manera que **el eje óptico del visor coincide con el de la toma**. A diferencia de las cámaras tradicionales, en las que la visualización de lo que se pretende fotografiar no se realiza a través del objetivo, sino a través de otro visor, lo que hace que haya una leve diferencia entre lo visualizado y lo fotografiado, como consecuencia del "error de paralaje")*

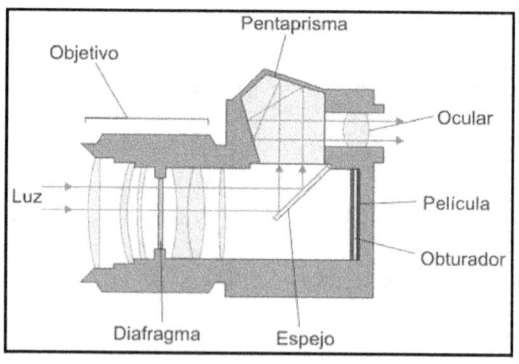

FIG. 1

2.- Objetivos

Si usamos una cámara reflex, debemos elegir qué objetivo vamos a usar. A grandes rasgos podemos separar los objetivos en 2 grupos:

1.- por su apertura máxima (*es decir la capacidad que tiene para hacer fotografías con poca luz*)

2.- por su longitud focal (*o distancia focal*)

Como vamos a tener toda la luz que necesitamos, nos interesa más elegirlo por la longitud focal que por su capacidad de aprovechar la luz.

La longitud focal es la distancia en mm. que hay entre el centro óptico de la lente y el punto donde convergen todos los rayos de luz (*se llama punto focal y es donde estará la película o el sensor*).

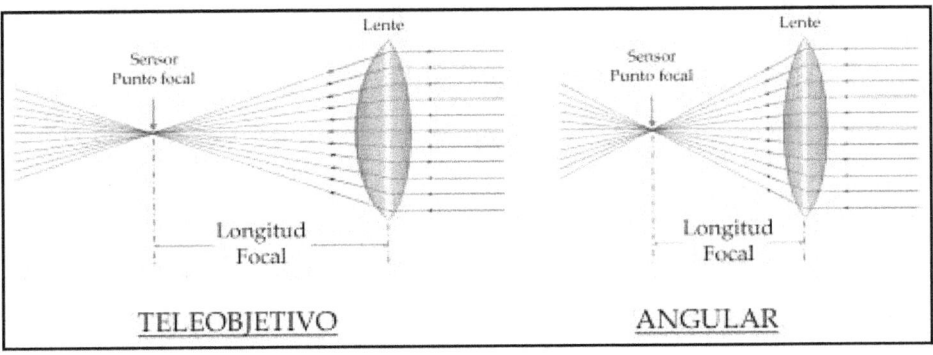

FIG. 2

Teniendo en cuenta la distancia focal los podemos separar en 4 grandes grupos:

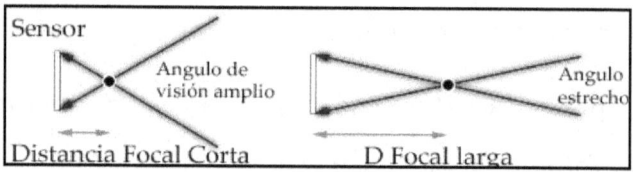

FIG. 3

Ojos de pez.- De 5 a 17 mm. provocan una distorsión que hace que la fotografía se vea irreal, aunque producen un curioso e impactante efecto y pueden abarcar hasta 180° de visión, cosa que no conseguimos con ningún otro objetivo.

Objetivos angulares.- Un objetivo angular es aquel que está por debajo de 35 mm y abarca un gran ángulo de visión (recomendado).

Objetivos normales o estandar.- Entre 40 y 50 mm. Es el que cubre aproximadamente el ángulo de visión central del ojo humano, sin distorsiones (recomendado).

Teleobjetivos.- Por encima de 70 mm., se pueden considerar teleobjetivos 200, 500, 1000.

También hay que resaltar que **las distancias focales están referidas a cámaras de carrete de 35mm**. En fotografía digital, por los distintos tamaños del sensor, se maneja un concepto denominado **multiplicador**

de distancia focal, con el que se consigue conocer la equivalencia entre objetivos. Se puede buscar la equivalencia en Internet.

FIG. 4

Para fotografiar cuevas, por lo general, usaremos un objetivo angular o un polivalente zoom corto (28-70, por ejemplo, es lo más normal que se suele tener en casa) tendremos mas posibilidades que con una lente de focal fija. Un teleobjetivo no tiene mucho sentido en una cueva, pero si se tiene alguna idea en la que usarlo, todo vale.

3.- El diafragma y el obturador

He decidido unir estos 2 conceptos en una misma sección por la relación tan directa que tienen uno sobre el otro.

3.1. El diafragma es el dispositivo que controla la cantidad de luz que va a llegar a la película o al sensor. Está fabricado con láminas que se cierran sobre ellas mismas y al moverse dejan una abertura en el centro a través de la cual, la luz incide sobre la película o sensor.

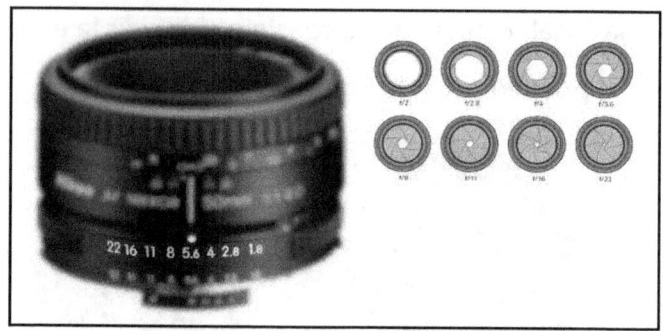

FIG. 5

Cada tamaño de esta abertura se relaciona con un número que se llama **número f** (**f**ocal ratio) y es el resultado de dividir la distancia focal entre el diámetro del agujero resultante (*la pupila de entrada*).

Las aperturas son estándar y son las mismas en <u>todas</u> las cámaras (*según una serie geométrica con razón igual a la raíz de dos*):

(ABIERTO) 1,4 – 2 – 2,8 – 4 – 5,6 – 8 – 11 – 16 – 22 – 32 **(CERRADO)**

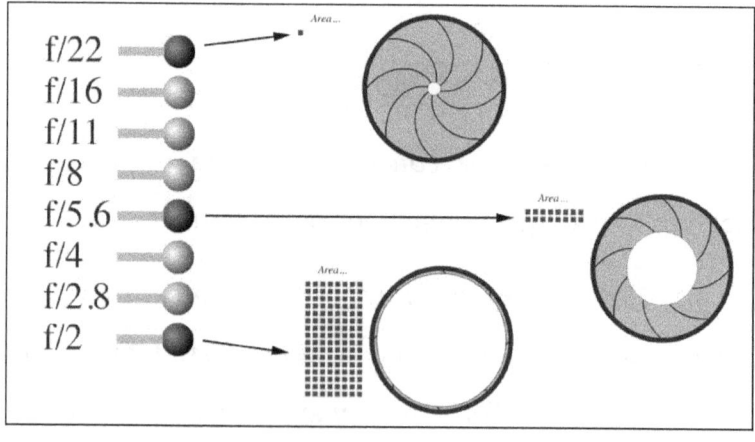

FIG. 6

Esta serie de números se llaman *pasos*, y no nos vamos a preocupar demasiado por ellos, sólo recordemos que:

- Cuanto *más **grande** sea **f***, el diafragma estará **más cerrado** y dejará pasar **menos** *luz* (para condiciones de mucha iluminación, día soleado).

- Cuanto *más **pequeño** sea **f***, el diafragma estará **más abierto** y dejará pasar **más** *luz* (para condiciones de poca iluminación, interior de una habitación).

De un paso COMPLETO de diafragma al siguiente, la entrada de luz varía un 100%, es decir, al pasar de un diafragma f4 a un f2,8, dejaremos pasar **el doble** de luz. Y, si pasamos de f11 a un f16, estamos dejando pasar **la mitad** de luz. En muchas cámaras se pueden ajustar los diafragmas en medios pasos o tercios de paso (incluso hasta 1/8 de paso).

3.2. El obturador es independiente del diafragma, y es el mecanismo que controla el tiempo que vamos a dejar pasar luz a través del diafragma.

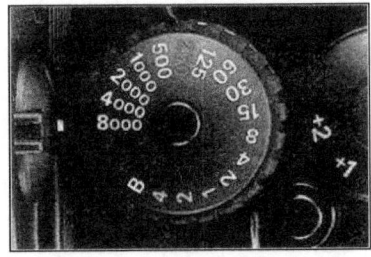

FIG. 7

Se mide en números que indican fracciones de segundo y también se llaman *pasos*. Es decir, cuando disparamos a una velocidad de 100, quiere decir que estamos teniendo el obturador abierto (y por tanto, la película o sensor exponiéndose a la luz) una centésima de segundo.

Los números por encima de 1 (en el caso de la figura 7, 1, 2 y 4 justo antes de la posición **B**, de la que hablaremos un poco más adelante) corresponden a segundos. Cuanto <u>más **pequeño**</u> sea este número, <u>**más tiempo** estará abierto el obturador y más luz entrará</u>, y cuánto <u>**más grande**</u> sea este número, <u>**menos tiempo** estará abierto el obturador y entrará menos luz</u>.

Y al igual que pasa con los diafragmas, aquí debemos saber que también, de un paso de obturador al siguiente, la entrada de luz varía un 100%, es decir, al pasar de un tiempo de 125 a 250, dejaremos pasar **la mitad** de luz. Si pasamos de 60 a 30 estamos dejando pasar **el doble** de luz.

Sé que son términos algo confusos, pero una vez entren en nuestro cerebro estarán ahí para siempre.

Para que la fotografía tenga la luz correcta debemos elegir una combinación adecuada de diafragma y obturador aunque, como ya hemos dicho, estos 2 ajustes trabajan independientemente.

Para medir una escena, normalmente nos guiamos por la zona que está más iluminada, y, usando el fotómetro de la cámara, elegiremos una

combinación que nos permita evitar que las zonas iluminadas se quemen y salgan totalmente blancas, y a la vez, evitar que las zonas oscuras salgan totalmente negras, para lo que seleccionaremos una combinación media que nos permita tener información en ambas zonas. A veces esto no es posible y debemos elegir una de ellas. No existe ningún tipo de norma fija, así que el autor es el que debe decidir.

Cuando medimos, el fotómetro de la cámara nos recomienda una combinación de diafragma y velocidad de obturación. Pues bien, partiendo de esta combinación, podemos elegir muchas combinaciones diferentes. Es decir, si subimos o bajamos por la escala de diafragmas y la escala de tiempos de exposición en la misma proporción, la iluminación resultante será la misma (*con matices que explicaré más adelante*).

Esta es una escala de diafragmas (no todos los objetivos tienen todos estos diafragmas):

1	1,4	2	2,8	4	5,6	8	11	16	22	32	45

y una escala de velocidades de obturación:

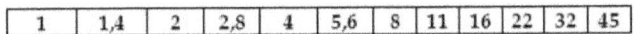

1/2000	1/1000	1/500	1/250	1/125	1/60	1/30	1/15	1/8	1/4	1/2	1s	2s	4s	8s	15s	30s	B

Pongamos que el fotómetro de la cámara nos dice que tenemos una exposición correcta con f2,8 a una velocidad de un sesentavo de segundo (1/60). Bueno, pues también serán correctas f2 y 1/125 (doble

de luz la mitad de tiempo) y f4 y 1/30 (mitad de luz el doble de tiempo). Recordad que cada paso de diafragma o de velocidad de obturación permite pasar el doble o la mitad de luz que los adyacentes.

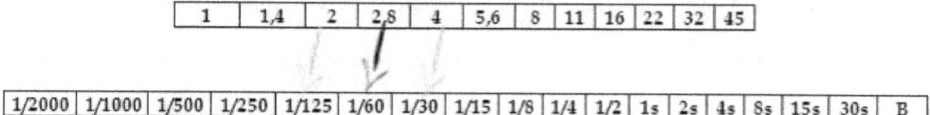

Al ABRIR el diafragma de f2,8 a f2, dejamos que pase el doble de luz, pero al cambiar la velocidad de obturación de 1/60 a 1/125, entrará luz la mitad de tiempo, con lo que la fotografía estará igual expuesta con f2 a 1/125 que con f2,8 a 1/60.

Aunque todas estas combinaciones sean correctas y den como resultado la misma exposición, es decir, la misma cantidad de luz en todas las fotografías, el resultado en cada una de ellas será muy diferente (*cambiará la profundidad de campo o provocará que se vea el movimiento. Más adelante hablaré de estos efectos*).

La posición *B* (*bulb*) mantendrá el obturador abierto mientras pulsemos el disparador (*cada máquina funciona de una manera diferente, consultar el manual*). Si se va a usar la posición *B*, debemos usar un trípode y además, si es posible, recomiendo disparar con un cable o disparador remoto para evitar vibraciones. Si no se tiene cable o disparador, se puede usar el disparo retardado que traen muchas cámaras.

4.- Sensibilidad de la "película" o ISO

Es la capacidad de la película o el sensor para captar la luz, es decir, lo rápido o lento que la película es capaz de recoger la luz. Se utiliza una convención numerada que determina esa capacidad llamada **ISO** (*International Standard Organization*), **ASA** (*American Standards Association*) o **DIN** (*Deutsche Industrie Norm*).

Cuanto más grande sea el número, menos tiempo necesitaremos para hacer la fotografía. Por tanto un ISO 1000 necesitará mucha menos cantidad de luz para captar una imagen que un ISO 100. Como contrapartida obtendremos mucho más grano (o ruido, su equivalente en digital). Lo mejor es trabajar al ISO más pequeño posible.

5.- Baterías

Estamos en un ambiente húmedo y probablemente frío, y estos son dos de los mayores enemigos de las baterías, por lo que recomiendo llevar baterías de repuesto. Pero también debemos recordar que estamos entrando en una cueva y debemos pensar en cuánto material y peso podemos/queremos llevar. Para los flashes, recomiendo baterías recargables Ni-MH (de Níquel-hidruro metálico), no sólo por su bajo coste sino también porque son más ecológicas. Además el flash se recargará mucho más rápido que con pilas alcalinas aunque al final de su carga útil "morirán" de repente.

MUY Importante acordarnos el día anterior de cargar las baterías de la cámara y llevar alguna de repuesto.

6.- Filtros

Ninguno, **pero**... yo llevo montado un filtro ultravioleta (UV). Este filtro absorbe el 100% de los rayos ultravioleta sin alterar los colores de las fotos. Dentro de una cueva no hay luz ultravioleta, ya que esta es producida por el sol, **pero**... lo llevo montado para proteger la lente y porque seguramente tendremos que limpiarla a menudo por la condensación, gotas de agua, barro.... Y es mejor que todo esto caiga en el filtro a que caiga directamente en la lente, bastante más cara que el filtro. Incluso podemos salvar el objetivo de algún que otro golpe.

No alterará la fotografía, y debemos tener en cuenta que nos quitará entre ½ y 1 diafragma, **pero**... al tener control total sobre la iluminación, no nos importa demasiado.

7.- El trípode

El trípode es uno de los elementos esenciales en fotografía nocturna (o en este caso *espeleofotografía*). Debe ser **robusto** y a la vez **ligero** pero sobre todo, debe ser **estable**. Al elegir uno debemos probarlo con todos los segmentos de las patas extendidos y comprobar que todos

los ajustes son robustos ya que van soportar muchos usos en condiciones muy duras. El cabezal es muy importante porque es el que va a sujetar todo el peso de la cámara. Los mejores trípodes ofrecen la posibilidad de intercambiar estos cabezales. La misma premisa para el cabezal que para el trípode, cuanto más robusto, mejor. Atención al peso.

Yo llevo 4 trípodes. Uno firme y grande para la cámara, y tres pequeños, ligeros y malos para sujetar los flashes.

Un consejo. Si no necesitamos extender toda la altura del trípode, es mejor extender las partes más robustas de las patas (más cercanas al cabezal), que serán las más anchas. Por lo general, las más cercanas al final son las más finas.

8.- El Flash

Todos sabemos lo que es un flash: El *flash electrónico* provoca una descarga de la electricidad acumulada en un condensador en una lámpara de xenón. Una vez cargado el condensador, su disparo es instantáneo y debe estar bien sincronizado con la apertura del diafragma.... bla,bla,bla

Resumiendo, es luz concentrada y disparada en el momento que nosotros queramos. Es una de las formas más comunes de iluminación que podemos usar en una cueva.

El factor más importante a tener en cuenta es la potencia del flash. Vamos a aprender, dependiendo de esta potencia, a calcular la distancia a la que debemos situarlo del sujeto a fotografiar y el diafragma que debemos elegir para esta potencia, y como sincronizar el destello con la apertura del diafragma.

También debemos saber que por lo general, en el flash se puede ajustar la potencia de salida. Es decir, 1/1 corresponde a la potencia máxima, 1/2 disparará a media potencia, y así sucesivamente. Para hacerlo sencillo, cada paso de potencia equivale a un paso de diafragma.

Muchos flashes nos ofrecen programas automáticos, así que harán todos los cálculos en conjunto con la cámara mediante programas TTL, I-TTL, Auto..., lo cual facilita mucho la labor. Pero si separamos el flash de la cámara y estos no son capaces de comunicarse, tendremos que hacer nosotros estos cálculos.

Para saber el diafragma adecuado podemos usar un fotómetro de mano o calcularlo con una sencilla fórmula. De esta manera tendremos control absoluto sobre la cantidad de luz de cada exposición.

Vamos a ver la fórmula...

ASPECTOS TÉCNICOS

9.- El número guía (NG o GN en ingles, Guide Number)

Todos los flashes tienen un número llamado **número guía**, que suele estar en el nombre de cada modelo (si tu flash es, por ejemplo, el modelo Canon 380EX, tu numero Guía es 38. Consulta el manual).

Este número expresa la potencia del flash, normalmente para ISO 100. Hay una formula sencilla para relacionar ese número guía con el diafragma y la distancia a la que el flash va a iluminar correctamente el sujeto (por *sujeto* me refiero a espeleólogo, pared, casco, estalactita, etc.). La formula:

$$Diafragma = \frac{Número\ guía}{Distancia\ del\ flash\ al\ sujeto\ *}$$

Veamos un ejemplo práctico. Si tenemos un flash con un número guía 22, y ponemos el flash a 3 metros del sujeto a fotografiar, tenemos:

$$Diafragma = \frac{22}{3}$$

7,3 (diafragma) = 22 (número guía) / 3 (distancia en metros)

Pondríamos un diafragma f8 y colocaríamos el flash a algo menos de 3 metros. Todo esto para ISO 100. Si ponemos otra sensibilidad,

debemos ajustar la fórmula multiplicando o dividiendo el resultado por 1,4 (raíz cuadrada de 2) por cada uno de los pasos que aumentamos o disminuimos la sensibilidad de la película.

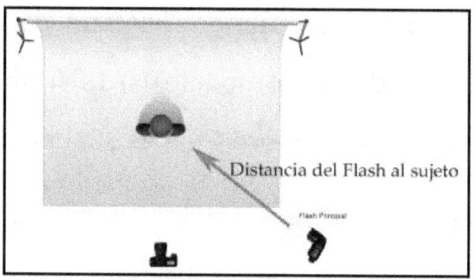

FIG. 8

Pero tenemos más opciones. Si, por ejemplo, queremos poner un diafragma cerrado para aprovechar la profundidad de campo, tendremos que darle la vuelta a la fórmula para averiguar la distancia a la que debemos colocar el flash del sujeto (tenemos 2 datos fijos, el diafragma y el número guía del flash):

$$\textit{Distancia del flash al sujeto} = \frac{\textit{Número guía}}{\textit{Diafragma}}$$

Así, el resultado que obtenemos será la distancia a la que tenemos que poner el flash del sujeto para obtener una exposición correcta.

También hay que tener en cuenta que los fabricantes son muy optimistas, y los modelos baratos suelen tener algo menos de potencia

de lo que aseguran, así que podemos tranquilamente corregir estos cálculos sumando 1 o ½ diafragma. El histograma nos aclarará si lo que estamos haciendo es correcto o no (luego hablaremos del histograma).

¿Y que velocidad de obturación tenemos que seleccionar? La velocidad normal de sincronización del flash con la cámara suele ser 100, 125 o 250, pero cada cámara tiene su velocidad de sincronización. En todo caso mirad el manual.

10.- Enfoque

El enfoque debe ser, en la inmensa mayoría de los casos, manual. Si no lo hacemos así, lo más seguro es que volvamos loca a la cámara porque no tendrá luz suficiente para enfocar automáticamente.

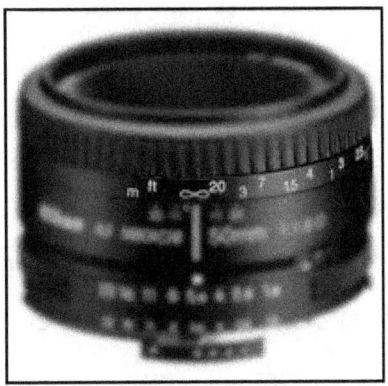

FIG. 9

Lo más práctico será desactivar el Autofocus, calcular *"a ojo"* la distancia a la que queremos que esté el foco principal y poner dicha distancia manualmente con el anillo de enfoque del objetivo. Con esto debería ser suficiente, ya que la profundidad de campo nos da un margen suficiente para tener una amplia zona de enfoque.

11.- Profundidad de campo

La profundidad de campo es la zona que resulta enfocada en una fotografía. Puede tener pocos milímetros o cientos de metros. Depende de 3 factores: el diafragma, la distancia focal y la distancia al foco principal. Vamos a poner un poco más de luz a todos estos conceptos.

FIG. 10

a. Cuanto **_más cerrado sea el diafragma_** (es decir, **número más grande**) **_mayor profundidad_** de campo obtendremos.

Y al contrario. Cuanto **_más abierto sea el diafragma_** (es decir, **número más pequeño**) **_menor profundidad_** de campo obtendremos. Por ejemplo, tendremos más zona enfocada usando un diafragma 22 que usando un 4 (*por el contrario, necesitamos más luz o lo que es lo mismo, colocar la fuente de iluminación más cerca del sujeto*).

b. Cuanto <u>más corta sea la distancia focal</u> utilizada, <u>mayor</u> profundidad de campo tendrá la escena. Un objetivo angular (por ejemplo un 28) nos dará mucha más profundidad de campo que un teleobjetivo (por ejemplo un 100).

c. Y por último tenemos la <u>distancia a la que tenemos el punto de enfoque principal</u>, es decir, la distancia desde la cámara, al objeto que estamos enfocando. Obtendremos <u>más profundidad de campo enfocando lejos que enfocando cerca</u>.

Resumiendo:

Mayor profundidad de campo	**Menor profundidad de campo**
Diafragma CERRADO (número grande)	Diafragma ABIERTO (número pequeño)
Distancia focal CORTA (número pequeño)	Distancia focal LARGA (número grande)
Enfoque LEJOS	Enfoque CERCA

En realidad hay un cuarto factor, que es el *circulo de confusión máximo*, pero yo nunca lo he tenido en cuenta. Según *Wikipedia*:

Los círculos de confusión son los discos de luz que forman una imagen que no está a foco. Si un punto de un sujeto está en el plano enfocado, nos produce (o nos debería producir) un punto en el plano del sensor o película. Lo que solemos decir que un punto sujeto nos produce un punto imagen. Pero si situamos un objeto por delante o por detrás de ese plano enfocado, en vez de un punto imagen se nos formará un disco de luz más o menos grande dependiendo de que esté más o menos cerca del plano enfocado.

Muchos modelos de cámara Reflex tienen un botón que muestra las zonas enfocadas pero que resulta bastante inútil en condiciones de baja iluminación como es una cueva.

También existen tablas y aplicaciones para móviles para calcular la profundidad de campo. Al final de este manual, en el Glosario, he añadido unas fórmulas para calcular la hiperfocal y así saber de antemano el resultado que podremos obtener.

12.- RAW o JPEG

La traducción en castellano para Raw es *"crudo"*, que viene a querer decir que no aplicará filtros ni comprimirá, guardando toda la información en el archivo. El formato JPG o JPEG (es lo mismo) comprimirá para ahorrar espacio en disco.

Siempre que sea posible, disparad en RAW. En estos momentos las cámaras son capaces de sacar JPEG muy decentes, pero <u>siempre</u> habrá compresión y se destruirá parte de la información. Y sobre todo, destruirán los canales de color, comprimiéndolos en uno sólo. Un archivo RAW contiene la totalidad de los datos de la imagen tal y como ha sido captada por el sensor digital de la cámara fotográfica. Sólo debemos usar JPEG en caso de problemas de espacio en las tarjetas. Y aún así, prefiero tener 4 fotos en alta calidad que 16 en baja.

Pero en cuevas usaremos especialmente RAW, porque posiblemente tendremos varias fuentes de luz diferentes: carburos, linternas de leds, flashes... La ventaja de RAW sobre JPG, es, sobre todo, la posibilidad de ajustar en la tranquilidad de tu casa el balance de blancos y elegir la tonalidad que queréis darle a vuestras fotografías sin destruir ninguna información.

UN POCO DE INFORMACIÓN EN 'CRUDO'

Si disparamos dos fotos del mismo motivo, una en JPG con baja compresión (alta calidad) y otra en raw, en el visor de la cámara, seguramente se verá mejor la tomada en JPG: tendrá mejor nitidez y enfoque, mejor contraste, mejor iluminación, mejores colores...

Esto es debido a que la cámara digital suele aplicar distintos filtros digitales para mejorar la imagen. Sin embargo, el formato raw nos muestra la foto tal y como el sensor la capturó, sin ningún filtro de mejora. Se verán unos colores más neutros, menos saturados, un enfoque más blando y una iluminación que dependerá más de la exposición que hicimos, más visiblemente sobre o subexpuesta si fuera el caso.

Sin embargo, una foto en JPG tiene 24 bits/pixel (8 por canal) frente a 48 bits/pixel (16 por canal) que suele contener la

imagen RAW. 24 bits serán suficientes para ver toda la gama de colores posible, pero serán claramente insuficientes cuando queramos realizar ciertos ajustes (iluminación, corrección de tonalidades, etc.) a la imagen.

Por otro lado, una imagen en formato RAW, aunque en apariencia parezca más pobre (insisto, <u>en el visor de la cámara</u>), contiene muchísima más información y será mucho más manipulable al ajustar luces y colores.

13.- Balance de blancos

No todas las fuentes luminosas producen la misma luz. La cámara no sabe distinguir colores, sino que genera las diferentes tonalidades a partir de un "único color": <u>el blanco</u>.

Así, la cámara necesita saber **<u>qué</u>** es blanco para, a partir de los datos recogidos, identificar el resto de tonalidades. Ajustar el balance de blancos quiere decir indicarle a la cámara **<u>qué</u>** es blanco CON LA ILUMINACIÓN QUE HAY EN ESE MOMENTO Y LUGAR. Algunas cámaras permiten que les digamos **<u>qué</u>** es blanco haciendo una fotografía a una superficie blanca que ocupe toda la escena (puede ser un folio... blanco). Cada cámara lo hace de una manera distinta y hay que leer el manual para saber cómo hacerlo.

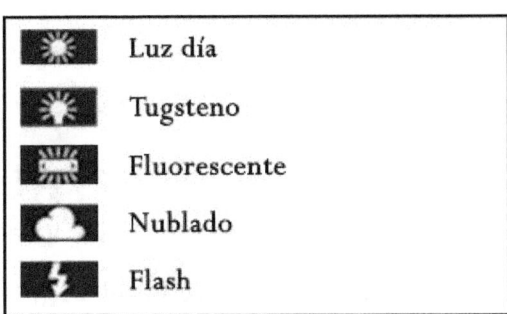

FIG. 11

La **Temperatura de color** de una fuente de luz se define comparando su color dentro del espectro luminoso con el de la luz que emitiría un Cuerpo Negro calentado a una temperatura determinada. Por este motivo esta **temperatura de color** generalmente se expresa en grados kelvin, a pesar de no reflejar expresamente una medida de temperatura.

Algunos ejemplos aproximados de temperatura de color

* 1700 K: Luz de una cerilla

* 1850 K: Luz de vela

* 2800 K: Luz incandescente o de tungsteno (iluminación doméstica convencional)

* 3200 K: tungsteno (iluminación profesional)

* 5500 K: Luz de día, flash electrónico (aproximado)

* 5770 K: Temperatura de color de la luz del sol pura

* 6420 K: Lámpara de Xenón

* 9300 K: Pantalla de televisión convencional (CRT)

* 28000 - 30000 K: Relámpago[1]

14.- El histograma

El histograma es una representación gráfica que nos muestra cómo están repartidos los tonos de color por la fotografía. El lado izquierdo corresponde a las sombras y el derecho a las luces. El centro son los distintos tonos de gris o de los colores básicos (rojo, verde, azul). Por tanto el histograma presenta el reparto de color en la fotografía desde el negro absoluto (izquierda) hasta el blanco puro (derecha).

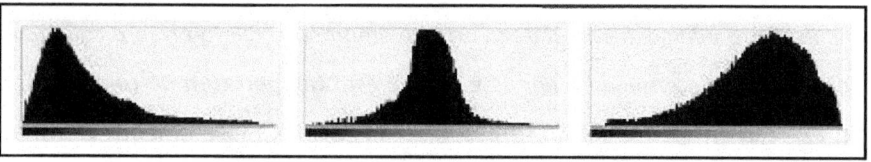

FIG. 12

Aquí tenemos 3 ejemplos de histogramas. ¿Qué información aporta cada uno de ellos?

1. La imagen de la izquierda es el histograma típico de una imagen en clave baja, es decir, oscura o subexpuesta.

2. La imagen de la derecha es la de una imagen en clave alta, es decir, clara o sobreexpuesta.

3. La imagen central, muestra una imagen en la que faltan tonos extremos. Se trata de una foto con poco contraste no hay blancos ni negros puros.

Saber leer el histograma será la mejor manera de comprobar si estamos haciendo las cosas bien. No debemos fiarnos de la pequeña pantalla de la cámara para saber si la foto está correctamente expuesta (aunque para el enfoque no tenemos más remedio).

También debemos tener en cuenta que sólo es una guía para una correcta exposición, no existe el histograma perfecto, ya que cada fotografía tendrá el suyo, pero podremos saber si la fotografía tiene blancos y negros puros y si está quemada o subexpuesta.

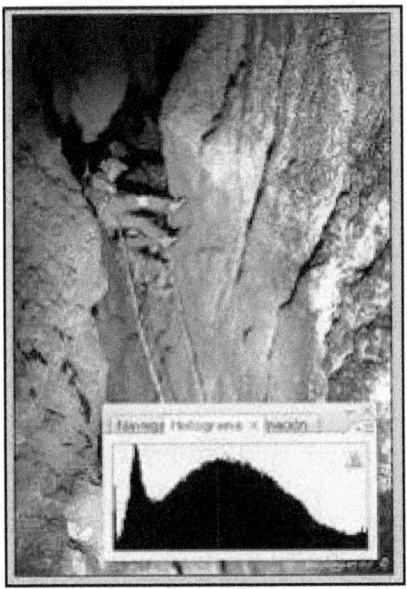

FIG. 13

Si vemos que el histograma se pierde por la izquierda como en este caso, la imagen tendrá zonas *subexpuestas* como la esquina superior izquierda. Y cuando el histograma desaparece por la derecha, nos dice

que la imagen tiene zonas *sobreexpuestas*, o quemadas, como las partes blancas de la piedra. Ninguno de estos 2 extremos es bueno, ya que dichas zonas no tendrán información, ya sea porque las hemos quemado y aparecen totalmente blancas o porque nos hemos quedado cortos y están totalmente negras.

Si tenemos que aclarar la foto en edición, veremos que aparece ruido en las zonas más oscuras, esta es una de las razones por las que **es mejor sobreexponer** (sin quemar) que subexponer, ya que para oscurecer una zona de la fotografía, no tendremos ningún problema ni perdida de información.

Otra razón, y de mucho mas peso, es que, por las características técnicas de construcción de los sensores, se guardan muchos más datos en la zona de altas luces que en la zona de sombras. Las imágenes quedarán claras, pero se corregirá con mucha más facilidad que al contrario.

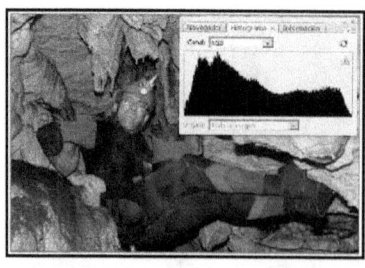

Histograma equilibrado. Vemos que los tonos están repartidos equilibradamente por toda la fotografía y el histograma no se "sale" por ninguno de los 2 lados

FIG. 13a

En la siguiente imagen, vemos claramente que estamos perdiendo información en los tonos más oscuros de la imagen. Este histograma en

otra fotografía, podría ser correcto si una parte de la fotografía es totalmente negra y no nos importa que no haya información.

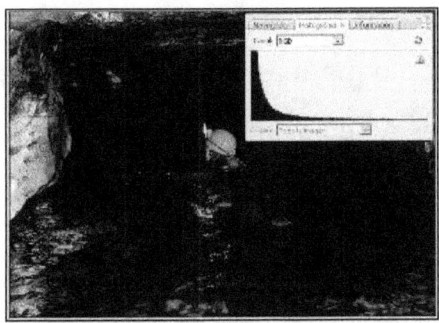

FIG. 13b

Tampoco el hecho de que el histograma tenga una distribución homogénea, quiere decir que la imagen esté correctamente expuesta, ni que sea la foto que queremos hacer… Dependerá estrictamente de las características tonales de la imagen.

En fin, la cuestión es que sepamos cómo leer un histograma y, lo más importante de todo, saber de antemano qué queremos hacer y qué histograma deberíamos obtener.

Ya tenemos todos los conocimientos teóricos para lanzarnos de cabeza. Primero recomiendo que hagamos pruebas en un entorno controlado ya sea el salón de casa en total oscuridad, un garaje, en la calle o el campo de noche… y cuando tengamos los conceptos claros, vayamos a la cueva, ahorraremos mucho tiempo y esfuerzo.

EN LA CUEVA

15.- Iluminando con carburo

Esta es quizás la forma más sencilla de iluminar una cueva. Con las cámaras digitales tenemos más fácil que nunca hacer una prueba de iluminación y saber cuánto falta o sobra de exposición.

Por lo general usaremos exposiciones largas, así que se hace imprescindible el uso del trípode. La idea es sencilla.

- PLANIFICAMOS TODA LA ESCENA, componiéndola en nuestra cabeza antes de empezar a sacar "trastos": qué queremos destacar, dónde pondremos la cámara, dónde estará la iluminación ...
- Colocamos la cámara en el trípode y encuadramos
- Colocamos la iluminación
- Enfocamos manualmente (medimos la distancia o calculamos "*a ojo*").
- Configuramos, por ejemplo, un diafragma 8 y una exposición de 2 segundos
- Disparamos
- Revisamos histograma y enfoque
- Corregimos exposición y si es necesario, repetimos.

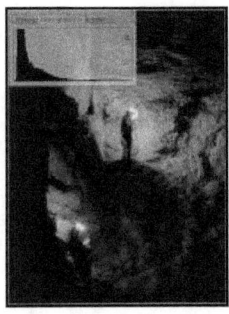 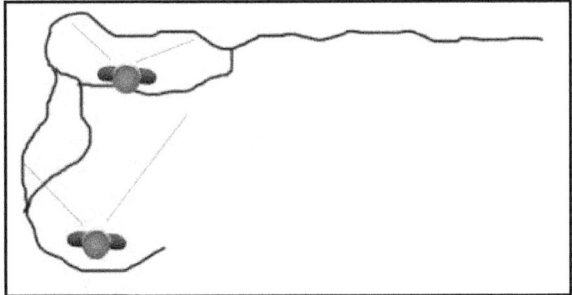

FIG. 14

El carburo da a las fotografías una componente rojiza muy cálida. En el histograma vemos que por la parte izquierda no perdemos las sombras, es decir, hay información en las partes más oscuras de la fotografía, pero por la parte derecha vemos que la línea se sale un poco. Corresponde a los carburos, en esa zona no hay información, pero es una zona muy pequeña, además de no parecerme mal que no haya información en ese punto concreto. La doy como correctamente expuesta.

Como norma general y para todo tipo de fotografía, si el histograma nos dice que la foto está muy oscura podemos o abrir el diafragma (poner un número más pequeño) o aumentar el tiempo de exposición.

Cuántos diafragmas debemos subir o bajar o cuánto tiempo debemos añadir o quitar nos lo dirá la experiencia, pero ya que tenemos todo montado, no dudéis en repetir la toma las veces que sea necesario, incluso sabiendo que está mal. En la comodidad de casa, tendremos

toda la información de los disparos y podremos ver y aprender cuál es la toma correcta.

16.- Iluminando con Flashes

Las fotografías iluminadas con el flash incluido en la cámara tienden a quedar planas y con poco interés. Esto sucede porque al disparar el flash frontal se generan muy pocas sombras y perdemos todos los relieves. Además, existe el peligro de que el destello del flash se refleje en el vaho producido por el propio fotógrafo y la imagen salga "con niebla". Si tenemos que usar el flash integrado en la cámara para activar un segundo flash "por destello", debemos configurar el flash integrado en la mínima potencia posible.

FIG. 15

En ciertas combinaciones de cámara y flash, se puede programar el flash integrado como "master" y evitar que salga en la exposición. Es decir, el flash de la cámara se disparará para que el flash remoto calcule la luz necesaria, pero no "saldrá" en la fotografía.

Si decidimos usar flashes podemos usar varias técnicas: disparar varios flashes a la vez en una sola exposición corta (evitamos el ruido producido por exposiciones largas) o poner la cámara en posición B (la que deja el obturador abierto hasta que pulsemos de nuevo) y movernos por la cueva disparando el/los flashes varias veces para la misma foto. Ambas son correctas y dan muy buenos resultados.

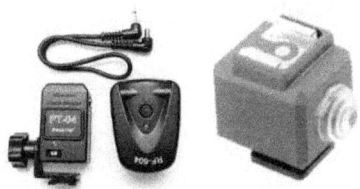

FIG. 16a y 16b

Podemos disparar los flashes de varias formas; **a)** por radiofrecuencia, **b)** mediante cables conectados a la cámara, **c)** por "simpatía" mediante sensores de destello o **d)** manualmente.

Para mí, el mejor sistema es disparar todos los flashes a la vez en una única exposición. Normalmente disparo 2 flashes utilizando unas sencillas emisoras de radiofrecuencia (figura 16a) que, aunque son de fabricación china muy baratas, cumplen su función.

Si quiero disparar un tercer flash lo hago por simpatía con una célula esclava que detecta el destello de otro flash (figura 16b). El problema de este último sistema es que la célula tiene que estar en visión directa de uno de los flashes sincronizados por radio, pero las condiciones en

una cueva son perfectas porque tenemos muchos recovecos para esconder los sensores, los cables y los flashes.

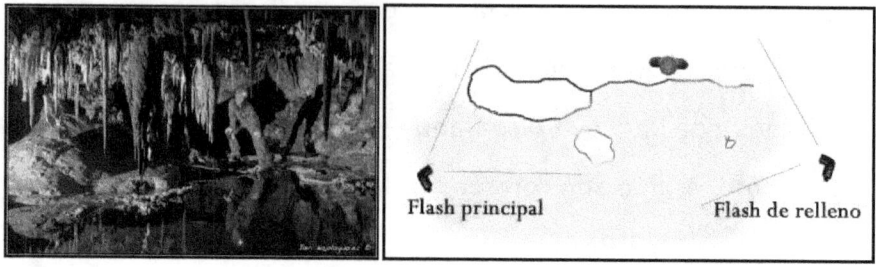

FIG. 17

Para esta fotografía calculé la distancia para colocar el flash principal (a la izquierda) y como el flash de relleno era un poco menos potente lo acerqué un poco más al motivo principal. Al iluminar menos permitió que hubiera sombras a la vez que rellenaba las partes que no iluminaba el flash principal, dando una luz uniforme a la toma.

El destello de un flash dura aproximadamente 1/1000 de segundo o menos, por lo que también podemos optar por no llevar trípode y sujetar la cámara en mano, como podríamos haber hecho esta foto. Sin embargo recomiendo, si la cueva lo permite, el uso de trípode así, por ejemplo, tendremos la posibilidad de mezclar 2 exposiciones en post-producción como veremos en el siguiente apartado.

17.- Mezclando diferentes tipos de luces

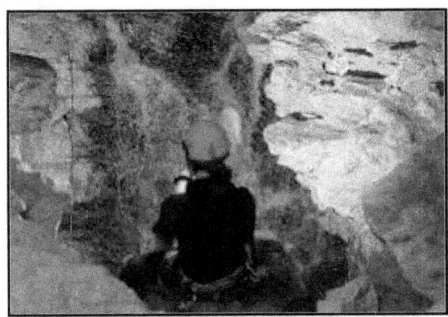 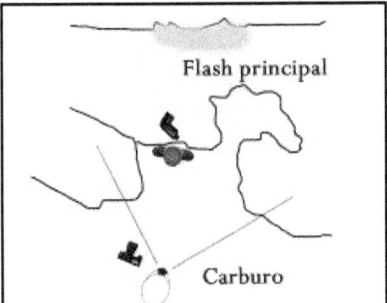

FIG. 18

También podemos mezclar 2 tipos de luz. En el siguiente ejemplo iluminamos las paredes más próximas y la espalda del espeleólogo con luz de carburo (mi carburo) y añadimos un destello de flash en la cascada con la idea de congelar el movimiento del agua.

Hice los cálculos para ajustar la potencia del flash, y se mantuvo el obturador abierto unos 2 segundos para poder captar la luz del carburo, como se puede ver en el movimiento del casco. La cascada quedó congelada porque aunque se mantuvo el obturador abierto 2 segundos, la luz que le llegaba procedente de los carburos no era suficiente para iluminar el agua.

18.- Mezclando fotografías con cambios de iluminación

Si tenemos un trípode, podemos usar otra técnica relativamente sencilla. Consiste en colocar la cámara en el trípode y hacer varias fotos sin mover la cámara y orientando la fuente de luz a diferentes puntos.

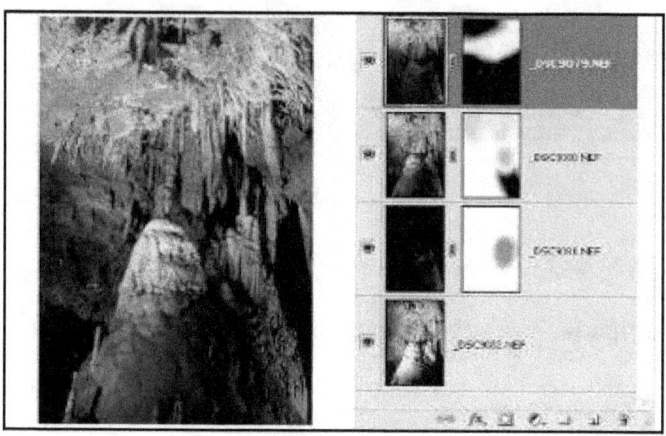

FIG. 19

Muy útil en grandes bóvedas o si disponemos de una sola fuente de luz. Lo ideal sería disparar la cámara con un cable o usando la opción de disparo con retardo que tienen muchas cámaras para evitar cualquier tipo de movimiento y obtener exactamente el mismo encuadre.

Luego, con el programa de edición, ponemos cada fotografía en una capa y usando las máscaras de capa, seleccionamos la parte que queremos que se vea haciendo desaparecer el resto. Este proceso sale fuera de la intención de este taller.

19.- Cámaras compactas

El mercado de cámaras compactas es infinito, así que tendríamos que analizar cada cámara por separado.

Si no se puede controlar manualmente, podemos elegir algún programa nocturno y hacer pruebas con el sistema de flashes. Lo más sencillo posiblemente será dispararlos por simpatía.

20.- Protección de la cámara

Las cuevas son ambientes muy agresivos para la electrónica. Botes estancos y toallas para envolver y mantener seca la cámara y los flashes serán suficientes. Los maletines con protección foam (o de espuma) se pueden cortar a medida de todo el equipo. La marca Pely hace muy buenos productos.

Y por último, unos muy breves consejos:

Planificad la foto antes de preparar el equipo y aseguraos de que podéis poner los flashes donde queréis.

Sacar personas en las fotografías da muy buenos resultados, además de dar sensación de escala, incluso si se mueve un poco en una exposición larga dará algo de vida a la imagen.

Mucha paciencia, planificad la expedición sólo para hacer fotos.

Avisad a los compañeros que vais a estar parados mucho tiempo y que vais a necesitar mucha paciencia.

Y sobre todo, mucha, mucha, mucha paciencia.

Me gustaría saber tu opinión sobre lo que acabas de leer. Para cualquier duda, error o comentario, no dudes en escribirme.

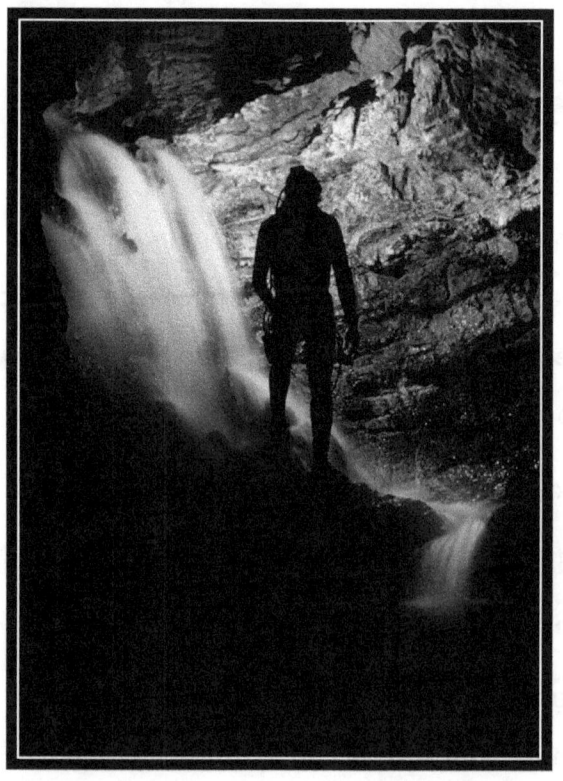

A Goyo.

Glosario

__Hiperfocal__.- es la distancia a la que hemos de poner el foco (enfocar) para obtener la mayor cantidad de espacio enfocado posible, es decir, la mayor profundidad de campo posible.

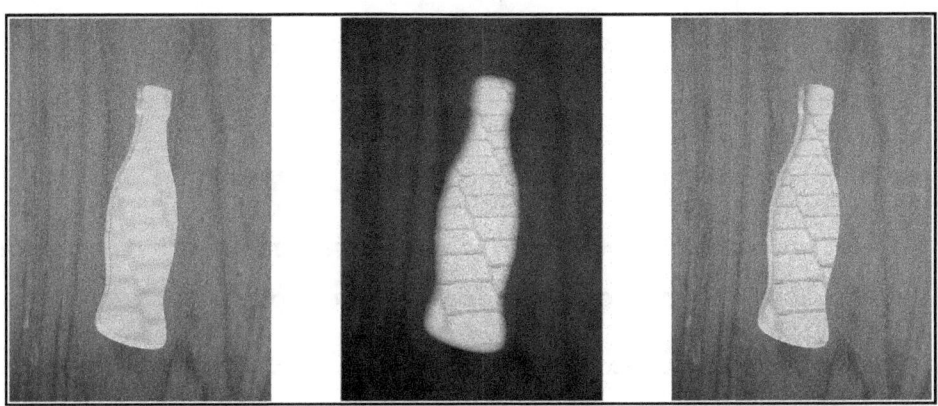

Ejemplo de hiperfocal.

Existe una fórmula para calcular dicha distancia:

$$H = (F^2) / (f * d)$$

siendo :

H= *distancia hiperfocal*

F = *Distancia focal del objetivo*

f = *apertura del diafragma*

d = *diámetro del circulo de confusión.*

El círculo de confusión es una constante que engloba varios valores que los fabricantes han establecido. Es diferente para cada formato de

negativo o sensor.

> Para negativo 24x36 = 0,0508
>
> para Nikon d80, d200 = 0,020
>
> para canon 350d, 400d, 30d = 0,019

Buscando por Internet se puede encontrar el factor de cada cámara.

En Internet hay mucha información sobre este tema. Una página donde podemos calcular la hiperfocal y obtener más información:

<div style="text-align:center">http://www.dofmaster.com/dofjs.html</div>

Para obtener la graduación correspondiente a un campo focal finito, tendremos que aplicar la siguiente regla:

(2 x dist. cercana x dist. lejana) / (dist. cercana + dist. lejana)

Es decir, si queremos una fotografía nítida entre 3 y 12 m. haremos:

(2 x 3 x 12) / (3+12) = 72 / 15 = 4,8

Debemos poner una distancia de 4,8 m. ¿Y el diafragma? Pondremos el mas pequeño que nos admita la luz reinante (11 o superior).

Aunque todo esto parece en principio complicado, veremos a través de la práctica como se va simplificando y como podremos desviarnos de vez en cuando de estas normas para obtener la fotografía deseada.

***Diafragma o números f.**- Indicación numérica de la apertura de una lente relacionada con la cantidad de luz que la atraviesa.

La apertura medida en número f no es más que el cociente entre la distancia focal (f) de la lente usada y el diámetro de la apertura.

En una lente de 100 mm de distancia focal con una apertura de diámetro 25 mm obtenemos un número F de 4 o F/4. Para esa misma lente un valor de número F/2,8 significa que el diámetro de la apertura sería de 100/2,8 = 35,7 mm.

SISTEMA TTL (Through The Lens – A través de la lente) que consiste en medir el nivel de luz que llega al material sensible (o sensor) a través de la lente. Esta medida se produce cuando se abre el obturador, permitiendo que cuando se haya registrado la luz necesaria, se corte el destello del flash. Al hacerse directamente sobre la luz que entra en el sensor, se supone que ésta debe ser la luz correcta para cada fotografía. Para nosotros es mejor hacer algunos cálculos y dejar todo en manual, sobre todo cuando usamos varias fuentes diferentes de luz (o usamos "cacharros" sin TTL más baratos).

Referencia de Imágenes.

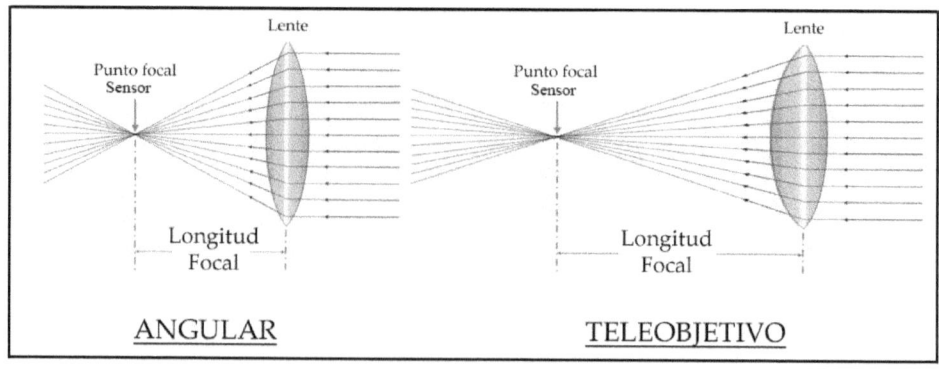

FIGURA 1.- Esquema de una cámara Reflex

FIGURA 2.- La Longitud focal, diferencia entre Angular y Teleobjetivo

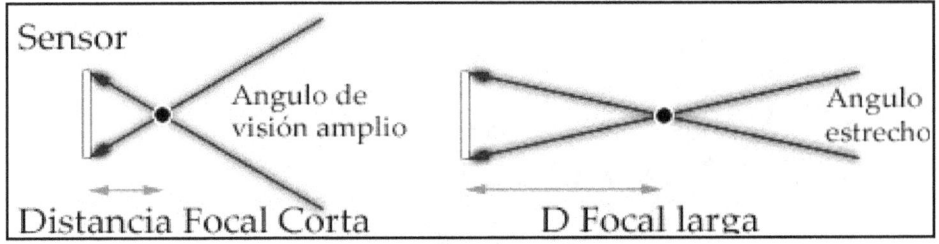

FIGURA 3.- Distancia focal

FIGURA 4.- Nomenclatura en objetivos

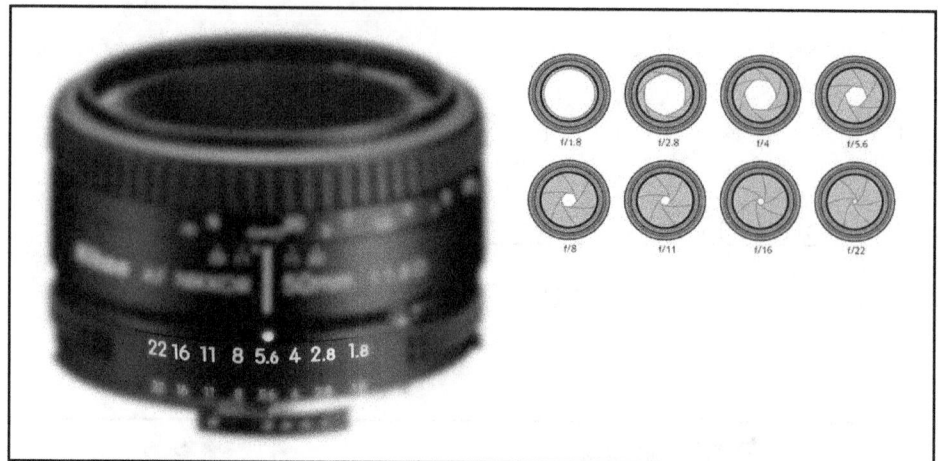

FIGURA 5.- Pasos de diafragma

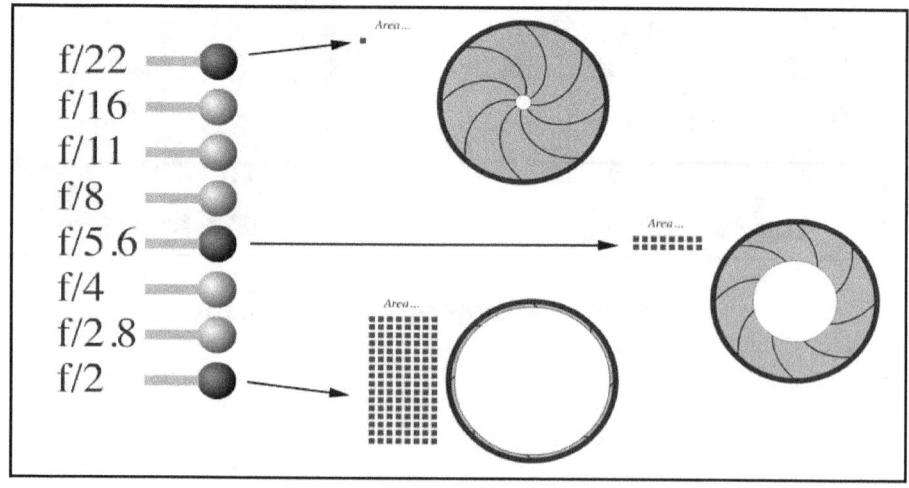

FIGURA 6.- Aperturas de diafragmas

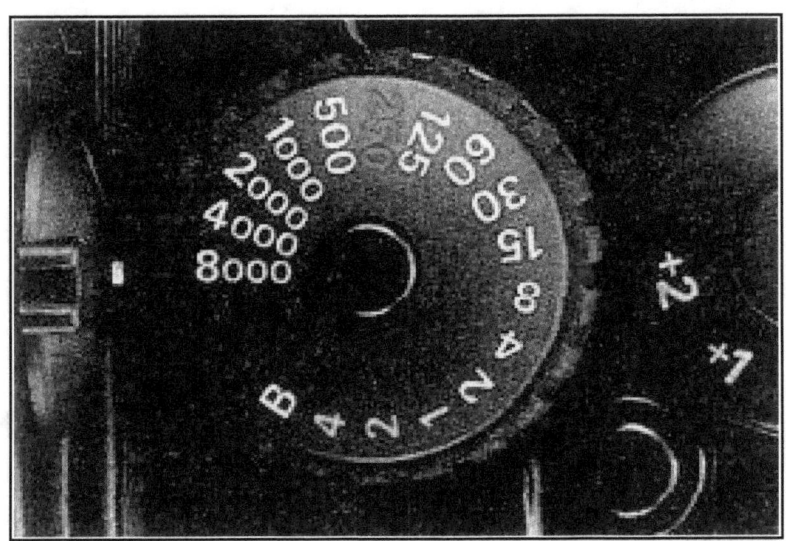

FIGURA 7.- Ejemplo de escala de obturador

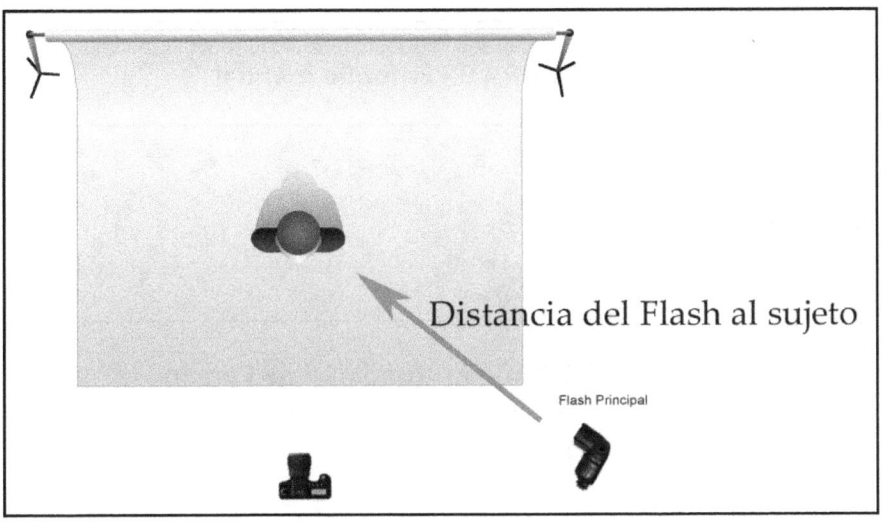

FIGURA 8.- Esquema para el cálculo del diafragma

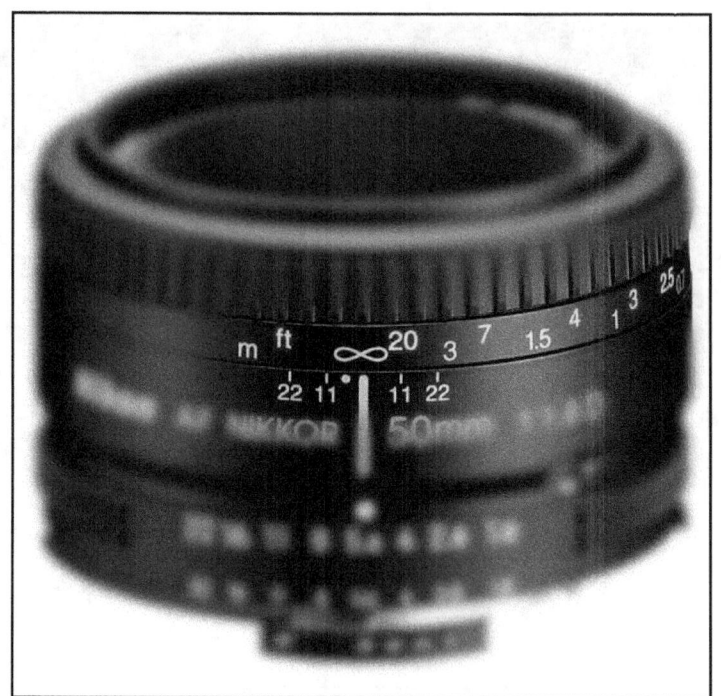

FIGURA 9.- Enfoque manual

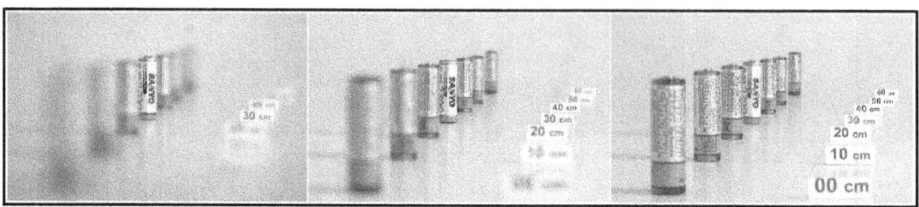

FIGURA 10.- Profundidad de Campo

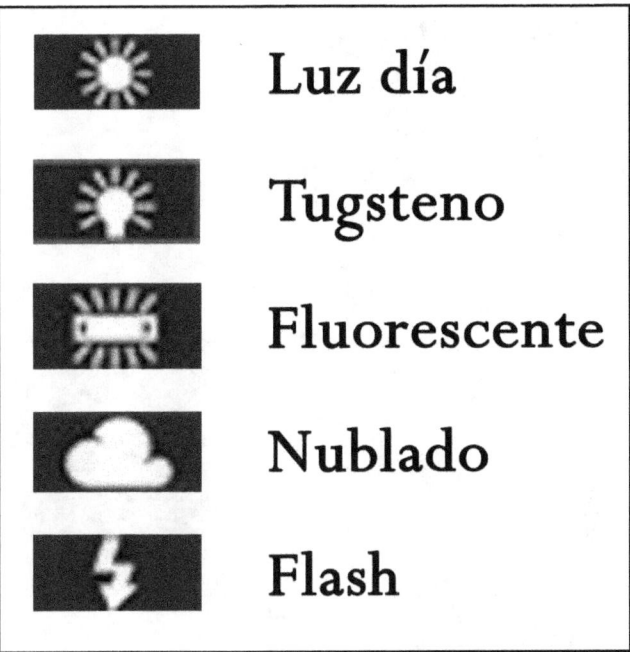

FIGURA 11.- Balance de Blancos

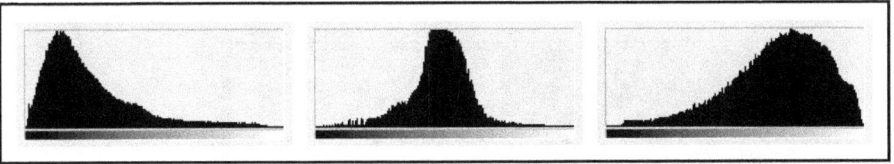

FIGURA 12.- El Histograma

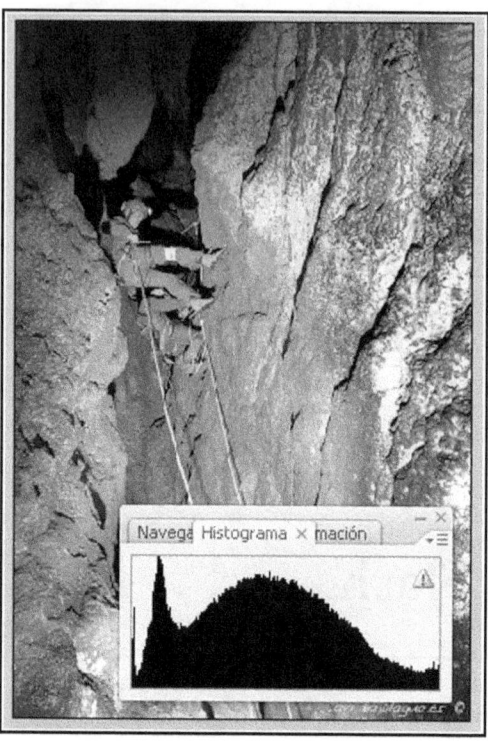
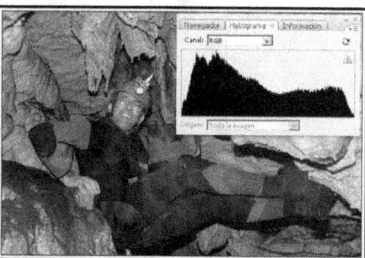
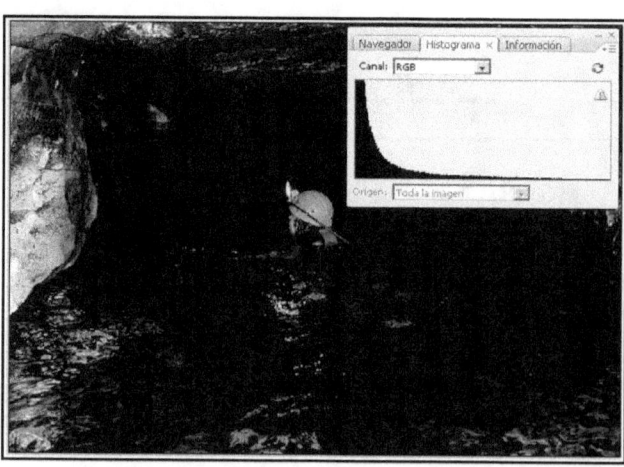

FIGURAS 13, 13a y 13b.- Histogramas

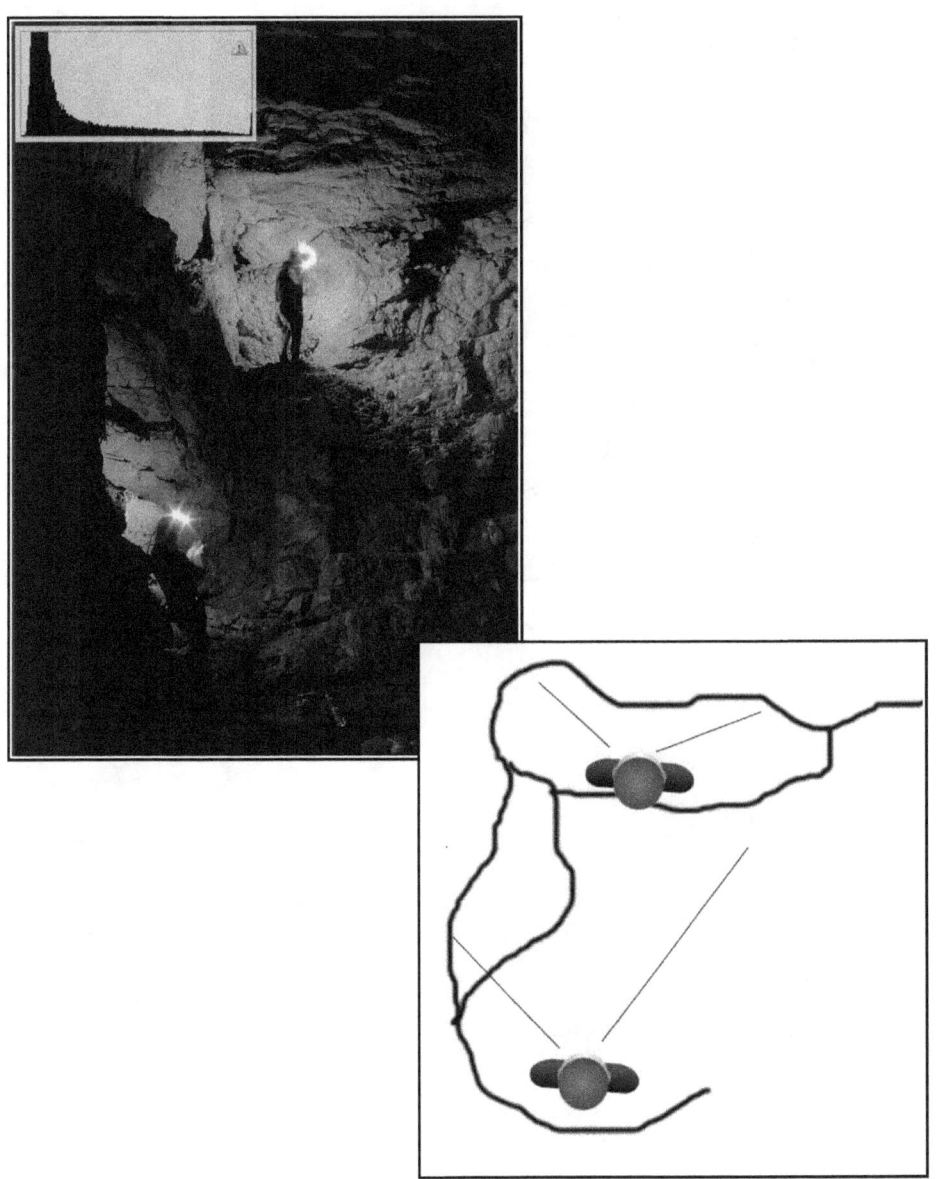

FIGURA 14.- Fotografía y esquema de posición de los Flashes

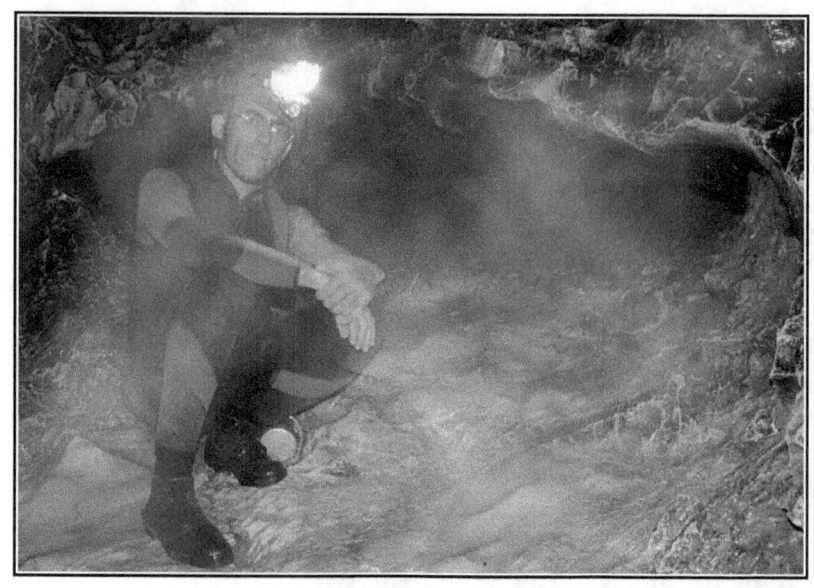

FIGURA 15.- Vahos

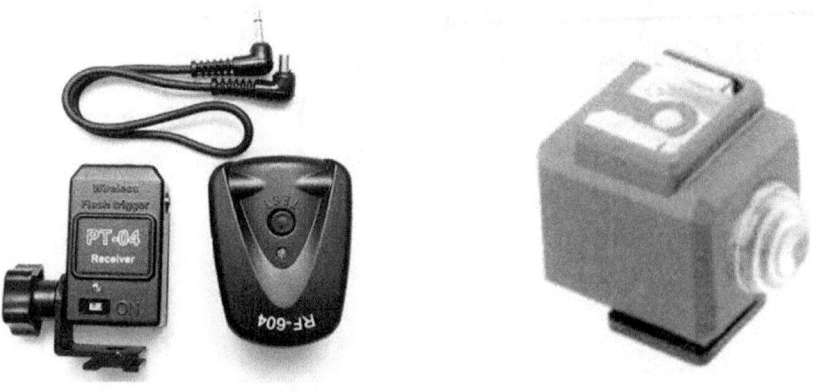

FIGURA 16.- Diferentes formas de activar un flash remotamente

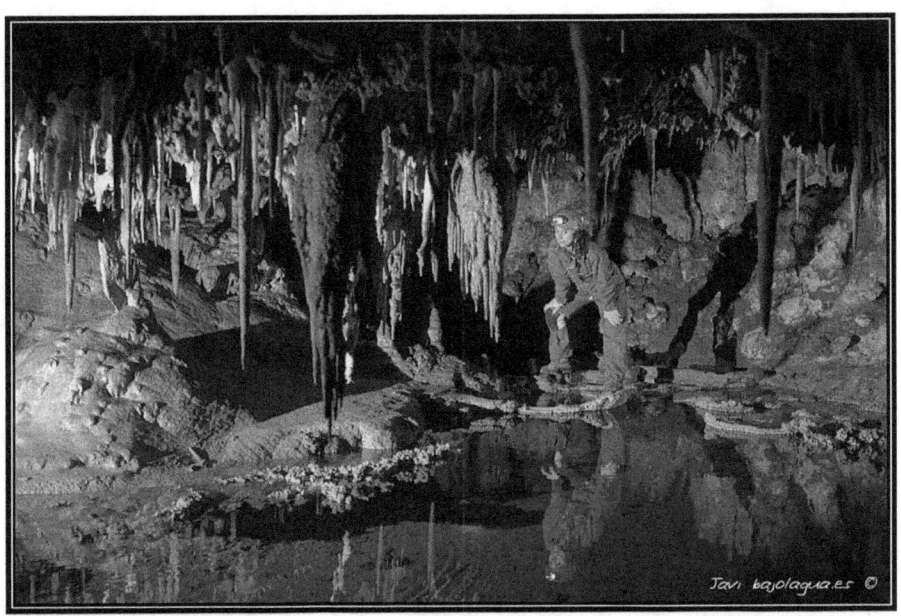

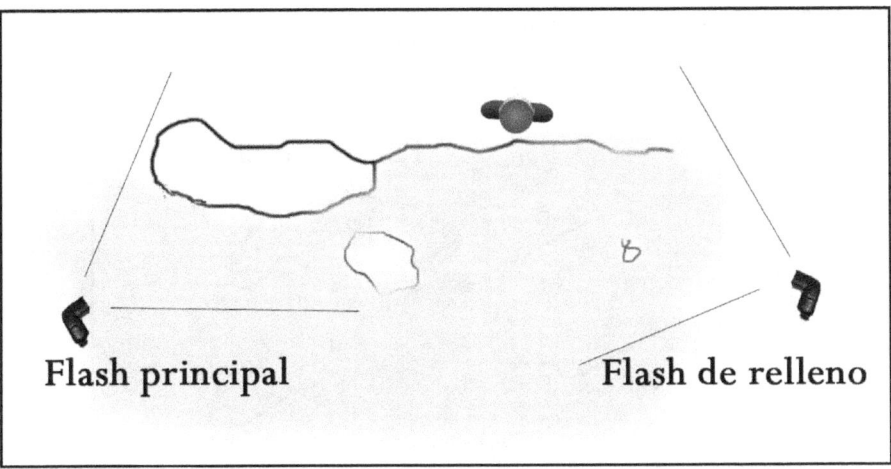

FIGURA 17.- Fotografía y esquema de posición de los Flashes

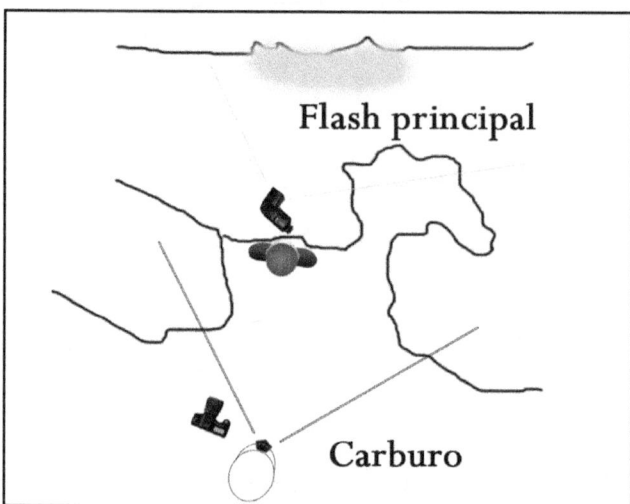

FIGURA 18.- Fotografía y esquema de posición de los Flashes

FIGURA 19.- Capas en Photoshop

La portada con los textos en capas.

LISTADO DE MATERIAL FOTOGRÁFICO. NO OLVIDAR.

Cámara	
Objetivo	
Baterías Cámara (cargadas)	
Cable disparador	
Flash (Flashes)	
Baterías Flashes (cargadas)	
Trípode (*comprobar zapata*) (1 ó varios)	
Tarjetas de Memoria (vacías)	
Botes estancos	
Trapos limpios para limpiar el equipo	
Sistema para disparar flashes	
Paciencia	

Fotografía en Cuevas

Por Javier Pérez, www.bajolagua.es

Puedes ver todas las fotografías en color en:
www.bajolagua.es/cuevas

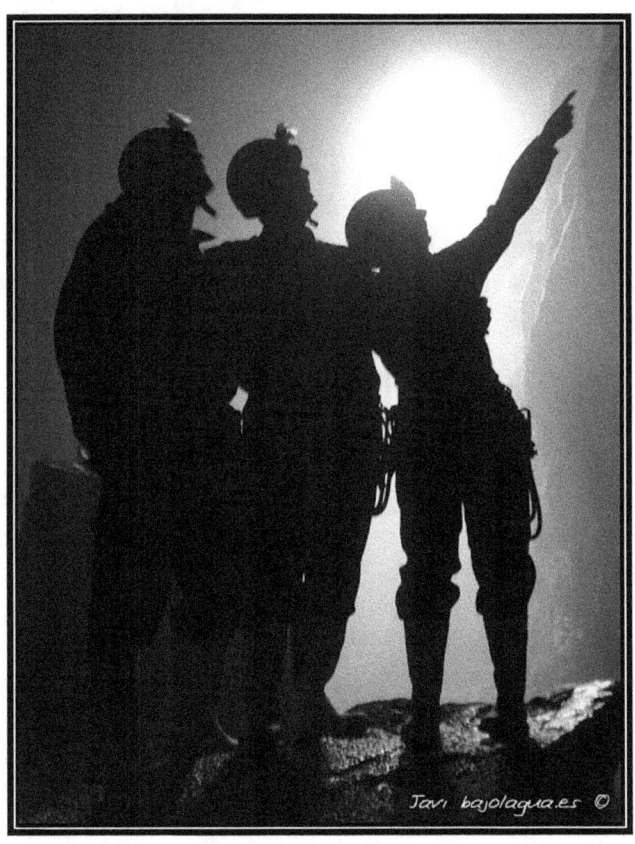

Las imágenes y el contenido de este libro son propiedad del autor.

Quedan prohibidas la utilización o reproducción sin autorización.

Agradecimiento especial a Melgui por las correcciones.

© Javier Pérez ~ 2014

ISBN 978-1-291-76774-2

www.ingramcontent.com/pod-product-compliance
Lightning Source LLC
Chambersburg PA
CBHW072246170526
45158CB00003BA/1017